FAMILY

②

積木房屋

編繪 姜智傑

本集將出現各個
姿態的森巴！

表演
籌款節目的
森巴

逃避追擊的森巴

兔女郎森巴

視錢財如糞土的**森巴**

於大鳥手中勇救哥哥的**森巴**

還有森巴最害怕的
角色登場！

縫製衣服的**森巴**

喂~~還有我剛仔呀~~

翠翠
雖然來歷暫時不明，
但根據她的說法，
似乎已與森巴訂婚。

目錄

第八天
你喜不喜歡尋寶？

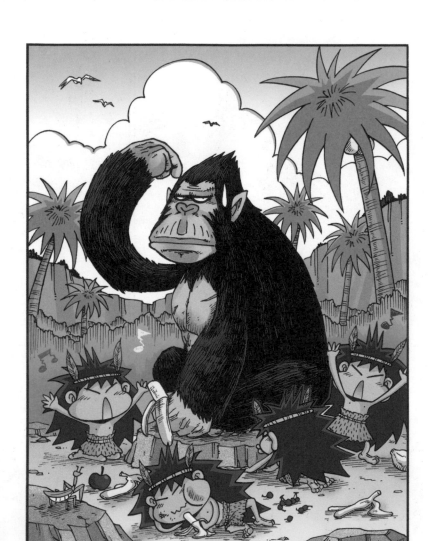

6

啊！

結果又要重新收拾…

甚麼!? 你們挖了一副棺材出來?!

很笨重呀！

唏！

哇！殭屍復活呀!!

嗚啊！

快逃！

還會動的？

砰!!

10

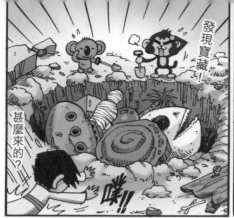

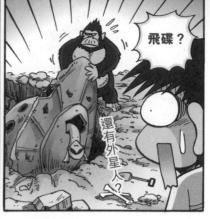

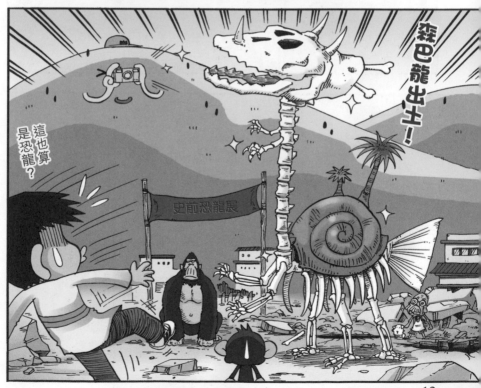

萬一掉下去就慘了，

我們快點把它還原吧！

真是深不見底呢…

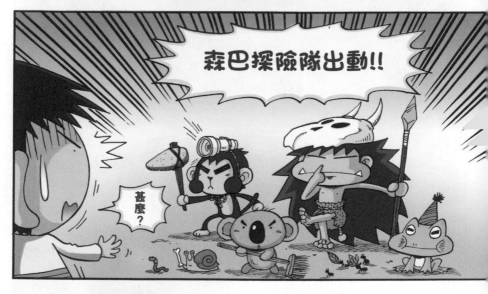

森巴探險隊出動!!

甚麼？

準備好了嗎？

咦？我？我不去了…

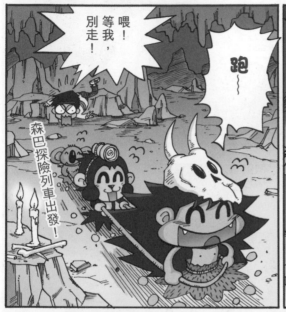

喂，等我，別走！

跑～

森巴探險列車出發！

哎唷，沒摔死真幸運！

快逃！

萬聖節蜘蛛！？

咦？作者的帽子？

16

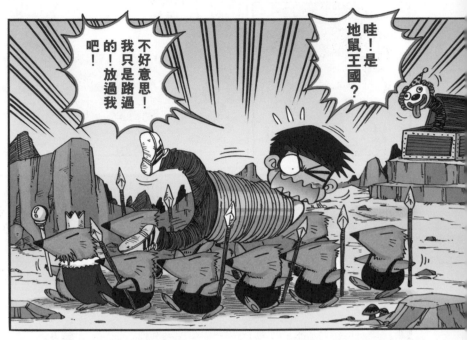

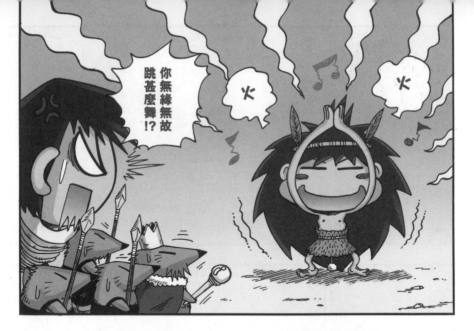

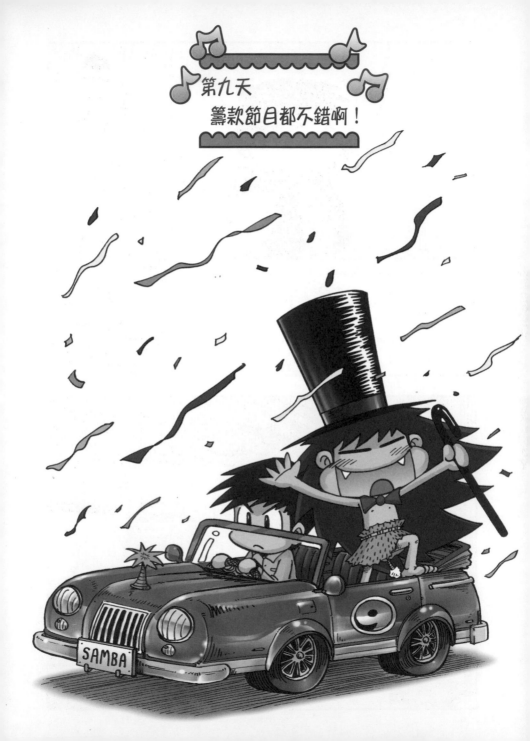

24

天氣寒冷，要露宿街頭，還要照顧森巴⋯⋯怎麼辦呢？

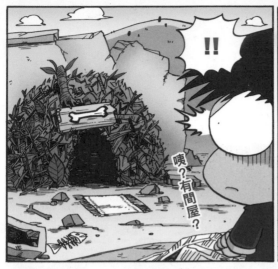

!!

咦?有間屋?

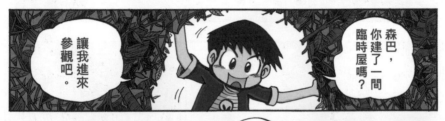

森巴，你建了一間臨時屋嗎？

讓我進來參觀吧。

吼

哇!!

26

喂喂，這個是電話錄音。我們現時正在郵輪上面享受着二人世界。如果你是剛仔，就請於「嗶」一聲之前掛線吧。

我們有空就會打電話回家。

每次打去都沒人接聽！

算了，我自己想辦法！

你兩個傢伙做我助手！

森巴快點穿回褲子！

是

瞭解！！

首先我們要搜集建築材料！去吧！助手！

好

出發！！

完成

找齊了！

我不是要這些材料啊！

你們要弄海鮮餐嗎!?

恐怕還是要用錢買材料呢。

但哪裏可找到這麼多錢呢？

想籌集資金？

讓我來幫助你吧！

啊？

你好！我又和大家見面了！

我就是…

甚麼？
你竟然連我
也不記得？

先生，
你是誰？

這碗湯真的
很美味！

喂！你們有沒有
聽我說話啊？

嘎

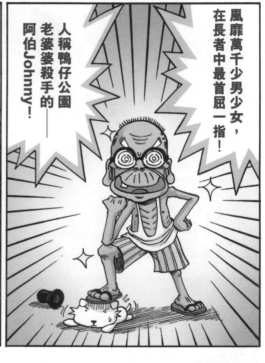

風靡萬千少男少女，
在長者中最首屈一指！

人稱鴨仔公園
老婆婆殺手的──
阿伯Johnny！

哼哼，那麼
你聽好了，
就是…

算了，枉我還想教你
怎樣快速籌錢。

咦？
你有辦法？
說來
聽聽！

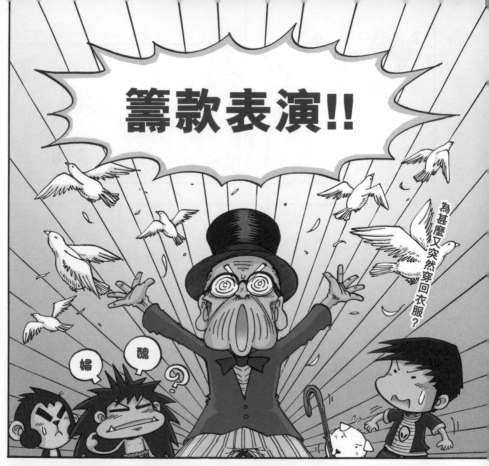

籌款表演!!

為甚麼又突然穿回衣服?

嘸

醜

?

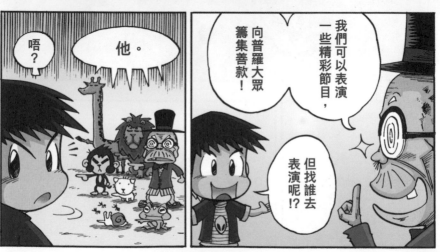

我們可以表演一些精彩節目,向普羅大眾籌集善款!

但找誰去表演呢!?

唔?

他。

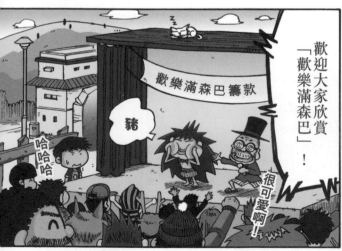

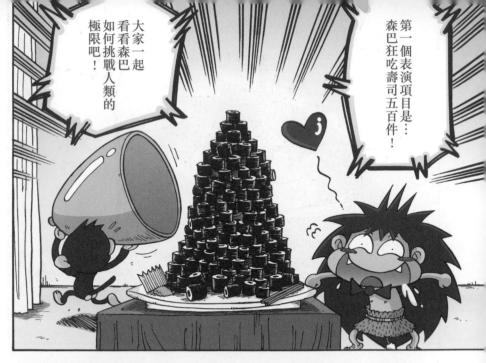

第一個表演項目是…
森巴狂吃壽司五百件！

大家一起看看森巴如何挑戰人類的極限吧！

限時三分鐘！
開——始！！

嘔

砰！！

比小林尊還厲害！

大胃王呀！

哇！厲害！

剛剛吃飽了，森巴要準備表演下一個環節了！

呀！原來森巴要去洗手間！那麼我們先看看廣告吧！

哈～～

究竟森巴Family有多好笑？

笑到發抖

笑到摔倒

好笑到昏倒☆

森巴Family不看是傻瓜！

森巴歌舞團!!

為何我都要表演....

好了，各位先生女士，請熱烈歡迎......

33

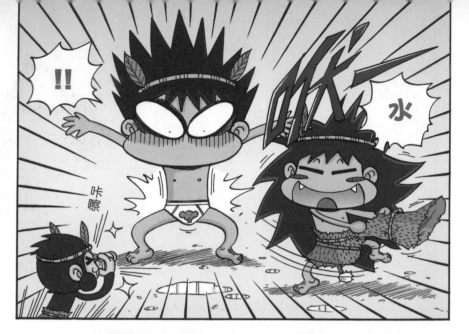

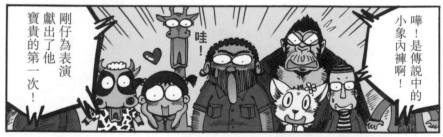

哇！是傳說中的
小象內褲啊！

剛仔為表演
獻出了他
寶貴的第一次！

好！壓軸表演
環節開始！
有請森巴
準備！

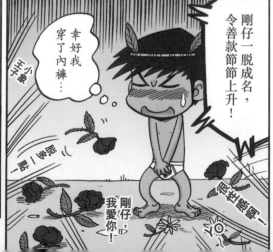

剛仔一脫成名，
令善款節節上升！

幸好我
穿了內褲…

剛仔，
我愛你！

哦呵！

哇！胸口碎大石？太危險了！

大家看！森巴甚麼事都沒有！

幸好沒事……

剛仔♥ 很厲害呀！ 馬騮很有型！ 森巴♥ 厲害！

玩 好

「森」口碎大石!!

比吃炭還要厲害？

接着的表演更精彩……

咦？還要繼續？

36

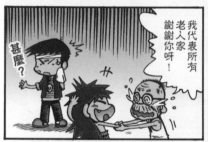

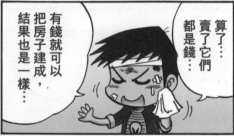

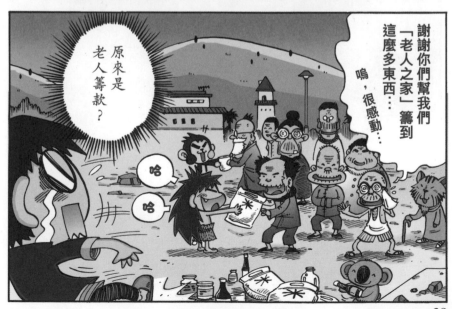

38

考觀察！

尋找眼睛屬誰

剛仔與森巴去看煙花的地方真是人山人海，很多人都已經找到觀賞煙花的好位置了。仔細觀察下列幾對眼睛，他們的主人站在哪裏呢？

① ② ③

④ ⑤ ⑥

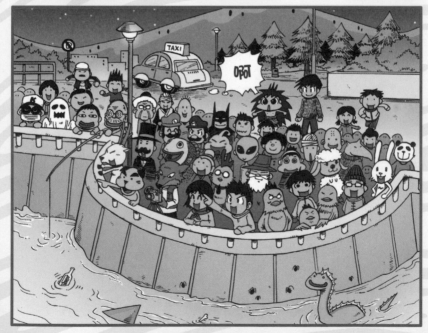

考觀察！

尋找眼睛屬誰
答案揭曉！

① 　② 　③

④ 　⑤ 　⑥

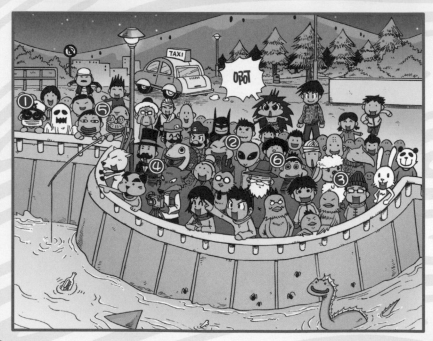

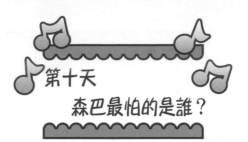

第十天

森巴最怕的是誰?

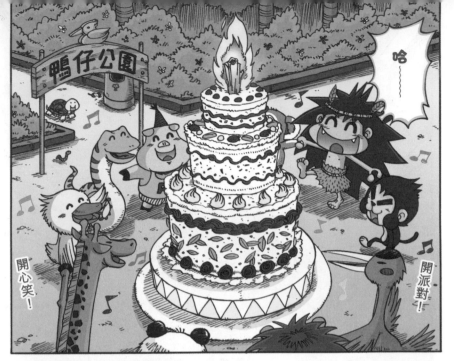

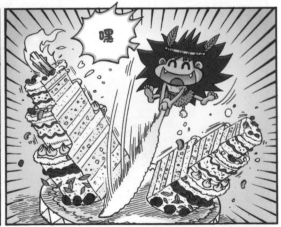

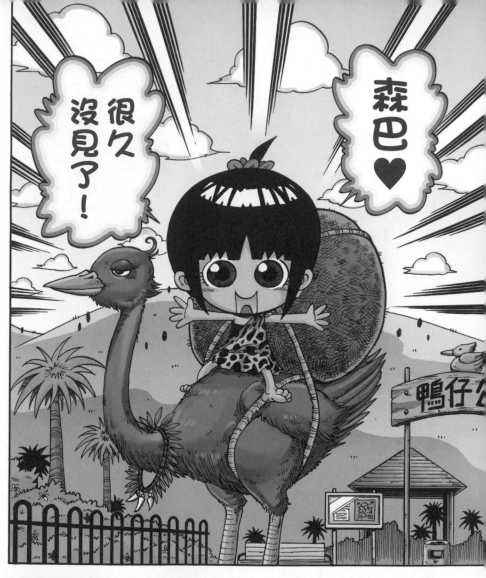

47

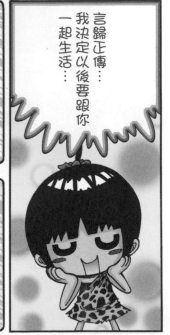

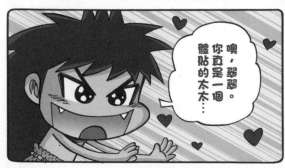

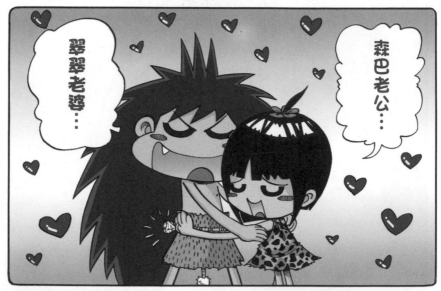

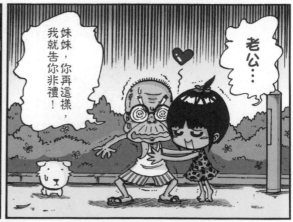

49

51

別以為裝神弄鬼，我就看不到你呀！

哇

快出來！

悄
悄
地

可惡呀！跑到哪裏去了？

裝成樹

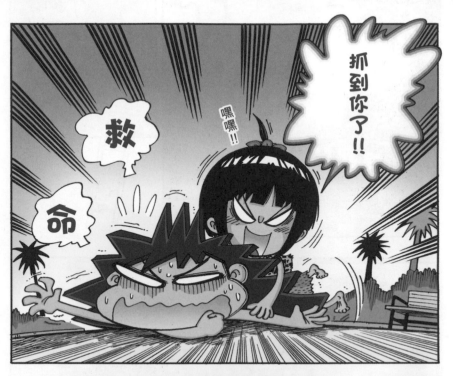

55

他 開 放

啪!!

的 你 給 送

你不和我結婚…
我怎樣都不放!

哈
我好開心呀!謝謝你。

噢!!

第十一天
終於有屋住了！

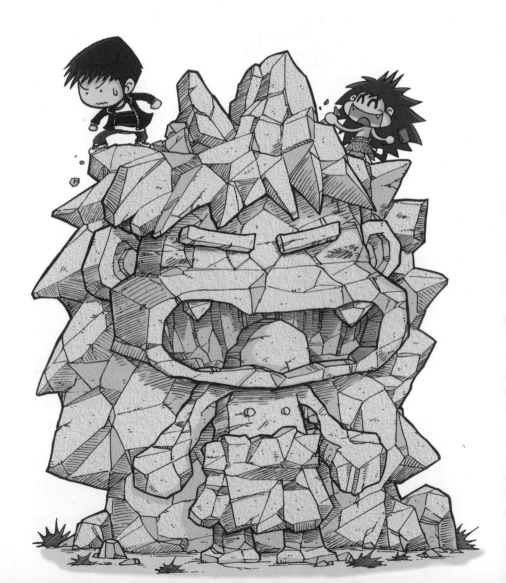

測試…1、2、3…測試…

但這次要作出更正啟事！得獎者其實另有其人！

各位讀者，又是我阿伯Johnny。之前公佈了「幫幫森巴，建好新屋」的結果。

其實由始至終只收到兩封信。

因為我們收到過千萬的來信，所以認為上次的結果實在太草率了！

好了，真正的冠軍其實是…

謝謝你，兔女郎…

好嚇人的造型…

巴

住在港島西區的
姜小傑小朋友!!

（10歲）

各位讀者，
不好意思，
要知我們的
新屋是怎樣，
就翻到後面吧。

你們又在
亂頒甚麼獎！

由森巴頒發
二百萬元
獎金！

好開心，
可以去旅行了！

哈

森巴銀行
$2,000,000

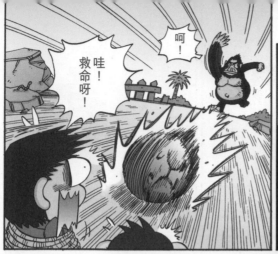

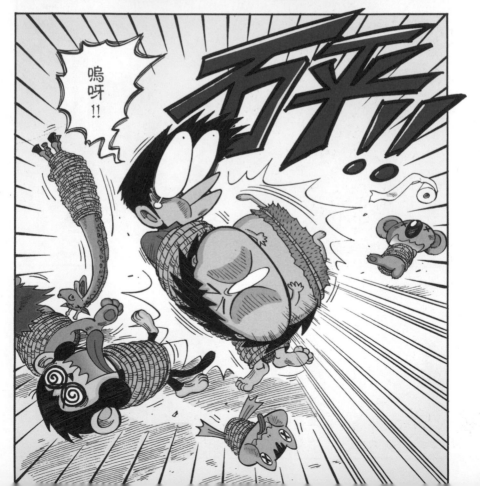

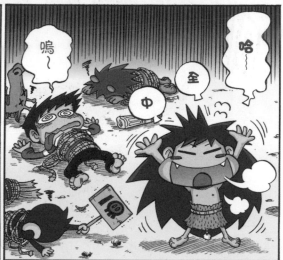

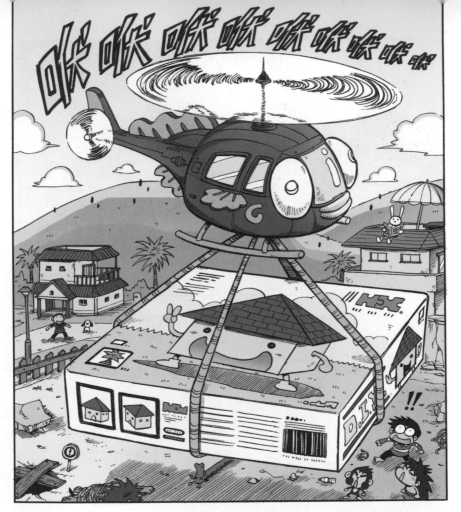

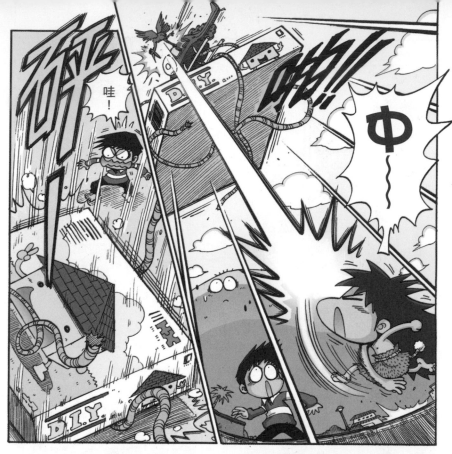

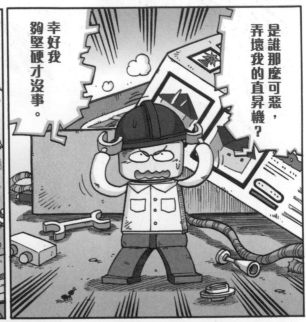

是誰那麼可惡，弄壞我的直昇機？

幸好我夠堅硬才沒事。

外星人呀！

哦？你就是剛仔？

幸會幸會。

我才是呀…

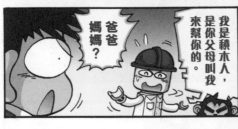

爸爸媽媽？

我是積木人，是你父母叫我來幫你的。

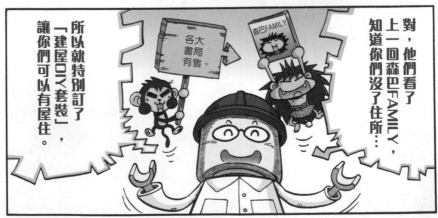

對，他們看了上一回森巴FAMILY，知道你們沒了住所…

所以就特別訂了「建屋DIY套裝」，讓你們可以有屋住。

森巴FAMILY

各大書局有售。

就是這盒玩具模型？

沒錯。

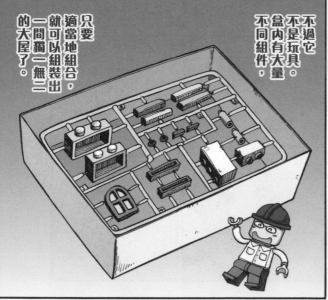

不過它不是玩具。盒內有大量不同組件，

只要適當地組合，就可以組裝出一間獨一無二的大屋了。

不用擔心。

很複雜，怎樣拼啊？

說明書

只要跟着說明書去拼就行了！

漂

亮

不要緊，我記得怎樣拼…

你的身體是否倒轉了？

69

於是剛仔他們
就在積木人的指揮下，
開始建屋行動了。

這個放在左面。

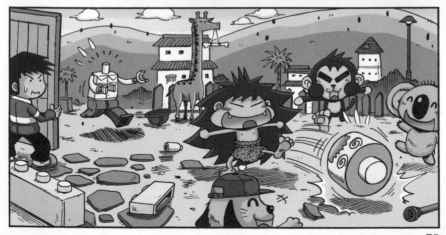

經過了一天一夜的努力之後⋯

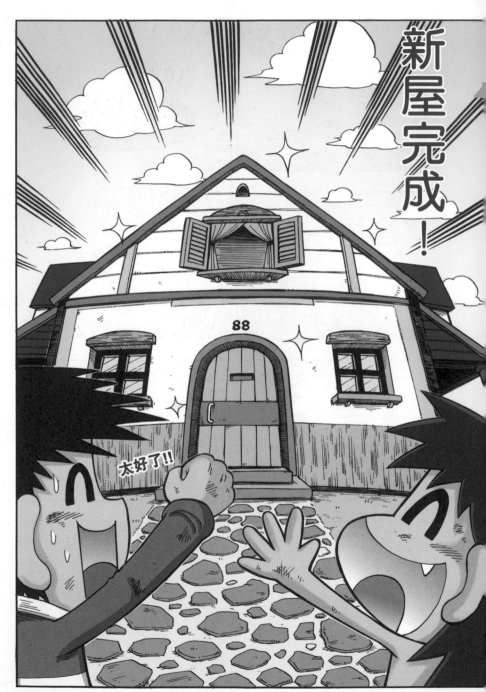

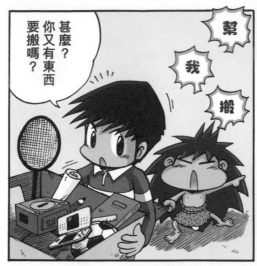

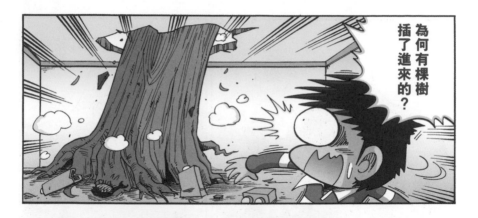

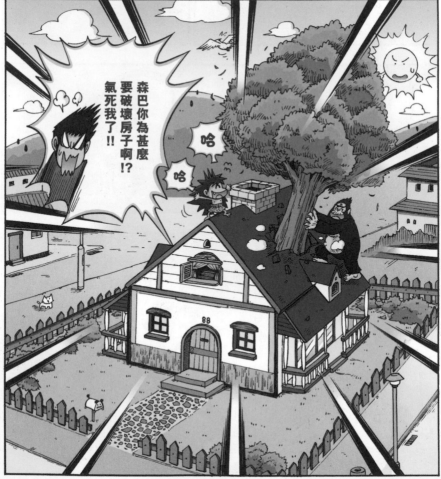

練思維!

新屋迷宮考驗

辛辛苦苦建好的新家，轉眼間又被森巴破壞⋯⋯不過不要緊，試著走完這個迷宮，就可以順利進入屋內了！

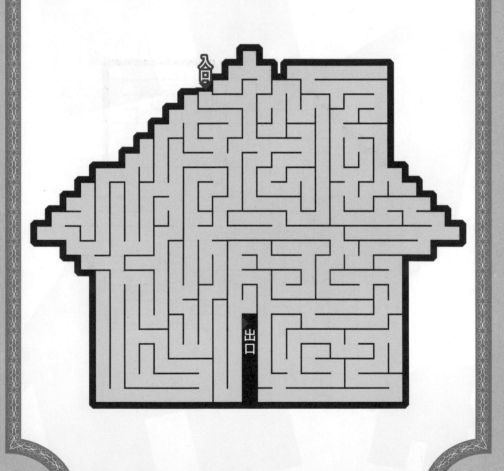

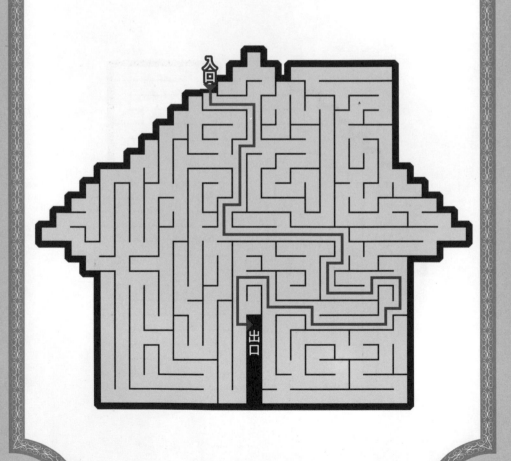

第十二天
救命呀！森巴！

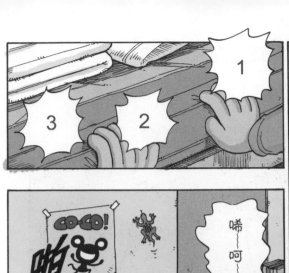

啪！

CO-CO!

唏～呵～

呼，終於收拾好了。

謝謝你啊，馬騮。

81

咦?

喂,為何那棵樹裏面有通道的?

你的房間在裏面?

上

面

噗!!

等等啊!我怎樣上去呀?

噗!!

啪!!

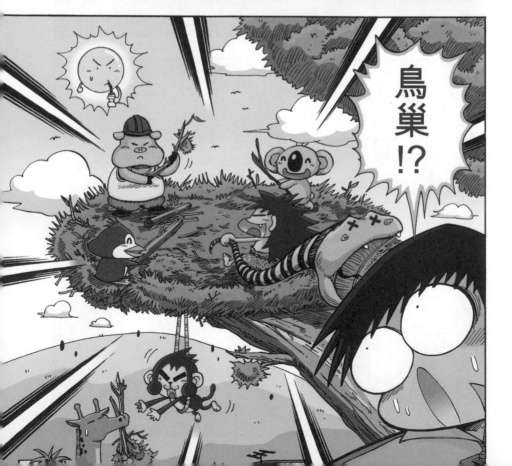

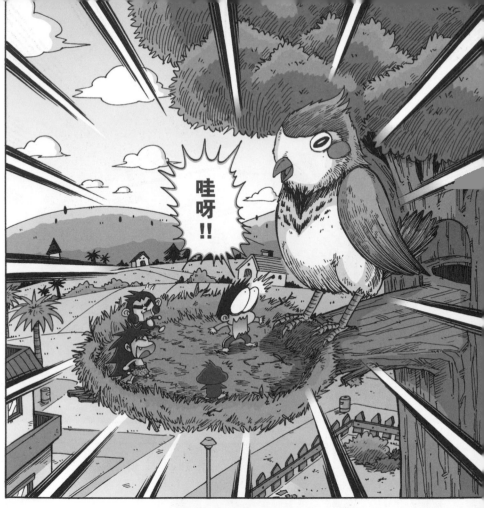

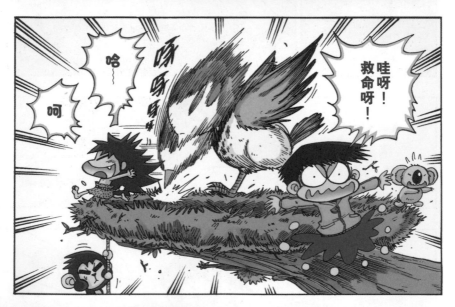

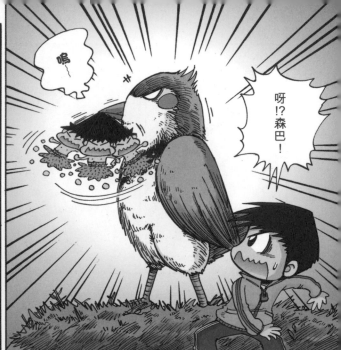

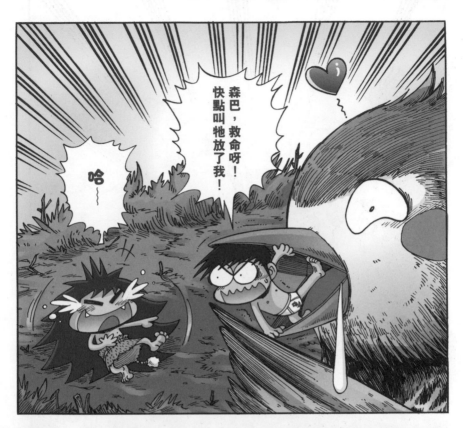

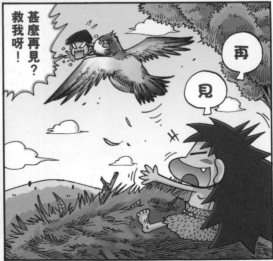

胡説八道！

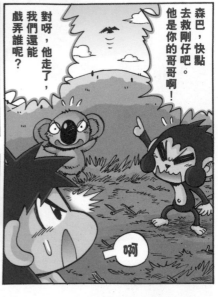

森巴，快點去救剛仔吧。他是你的哥哥呀！

對呀，他走了，我們還能戲弄誰呢？

啊

巴啦咪咪囉…

森巴很認真地思考…

啦咪咪嘰…

但他根本不知道甚麼是哥哥。

唦～～～～

哈

最後森巴決定可以玩耍就算了，不去理會其他事。

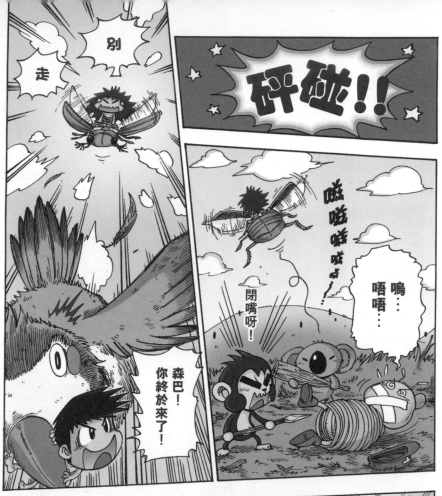

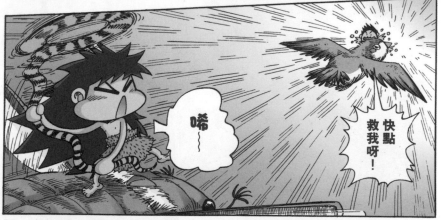

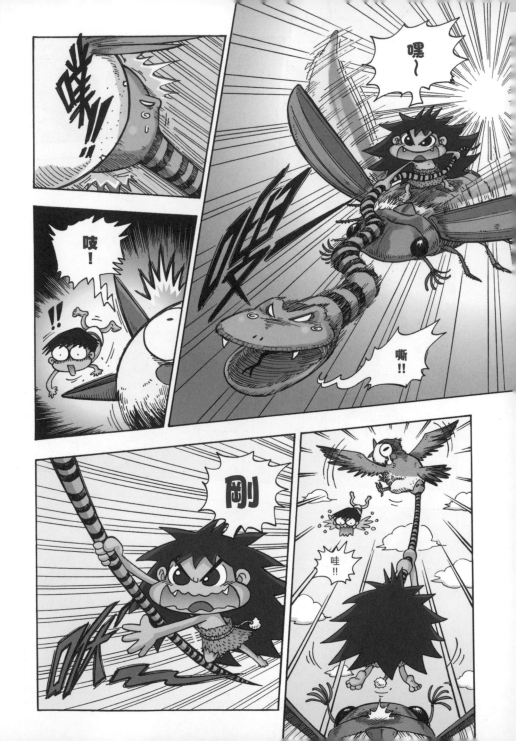

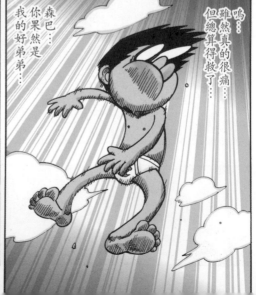

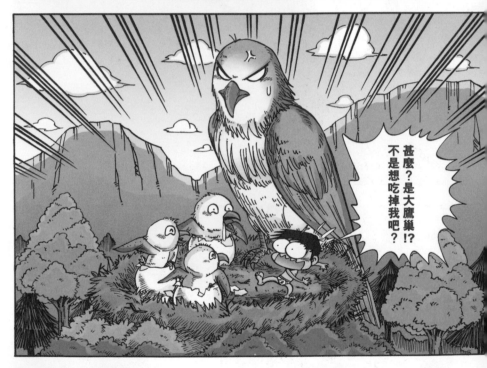

考腦力！

快快樂樂學倉頡

下列的字，全都是《森巴》目前登場角色或地方名字的倉頡碼，但每個名字的字碼都調亂了，你能組合正確順序，並把名字填在空格嗎？圓框裏的影子是提示啊！

尸竹田尸手
火火尸竹 ➡ ☐ ☐

人卜一尸尸
一十人卜十 ➡ ☐ ☐

☐ ☐ ☐ ⬅ 心尸人木木
尸人火心手

木日木山木 ➡ ☐ ☐

考腦力！

快快樂樂學倉頡
答案揭曉！

尸手尸火 ♪ ♪ 馬
尸火竹竹田 ♪ ♪ 驪

尸一卜人十 ♪ ♪ 翠
尸一卜人十 ♪ ♪ 翠

尸手尸火 ♪ ♪ 馬
人心木 ♪ ♪ 他
人心木 ♪ ♪ 他

木木木 ♪ ♪ 森
日山 ♪ ♪ 巴

第十三天

你也是森巴!?

有廚房真好，終於可以下廚。

就弄幾件壽司給森巴吃吧。

哼啦啦…♪

啊？

嘿嘿！砰砰！

森巴！有東西吃啊！

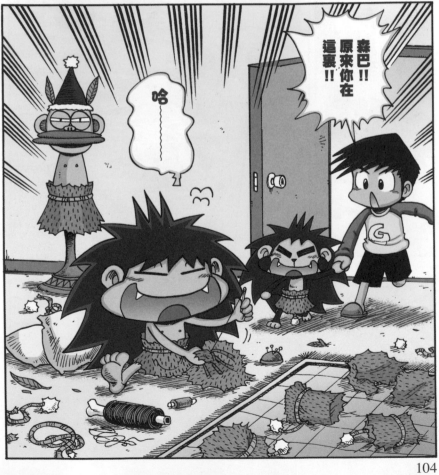

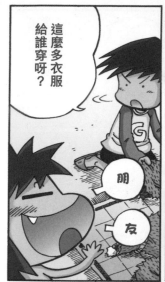

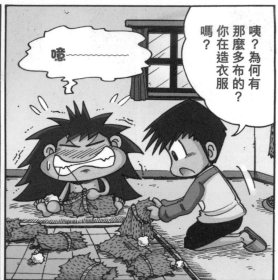

105

巴

森

褲

內

砰
!!

這不是一件
普通的衣服！

這是由森巴
親手縫製的…

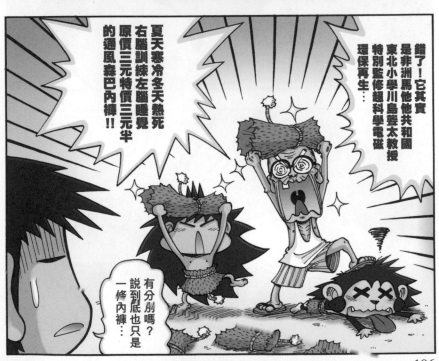

錯了！它其實
是非洲馬他他共和國
東北小學川島藝太教授
特別監修超科學電磁
環保再生…

夏天寒冷冬天熱死
右腦訓練左腦睡覺
原價三元特價三元半
的通風森巴內褲！！

有分別嗎？
說到底也只是
一條內褲…

106

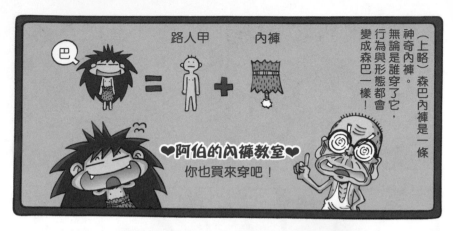

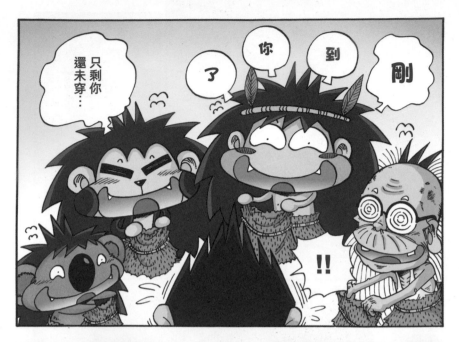

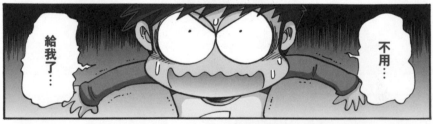

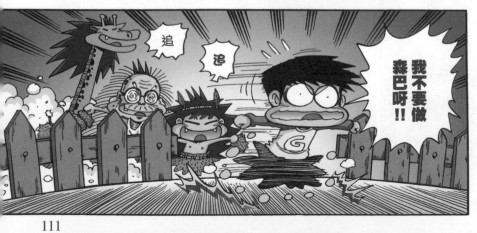

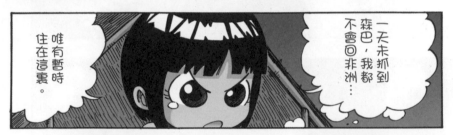

一天未抓到森巴，我都不會回非洲……

唯有暫時住在這裏。

森巴!!

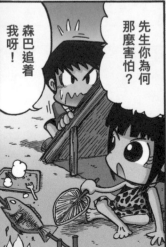

森巴追着我呀!

先生你為何那麼害怕?

救命呀!

114

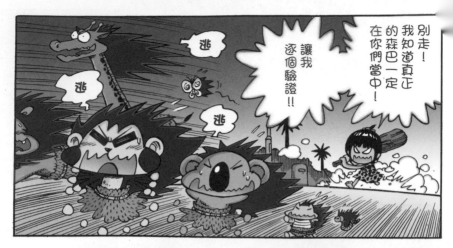

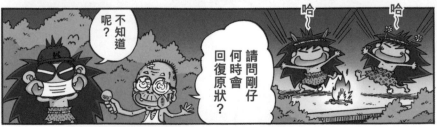

各位先生——

各位女士——

歡迎大家來到
第一屆森巴狂吃大賽
的現場！

我是漫畫家司儀
K先生！

相信很多讀者
都會因狂吃大賽
無緣無故出現
而感到奇怪。

原因其實
是…

WELCOME

很快就到，還有九十多年。

你看！
大家多麼雀躍

森巴！
我愛你！

森巴 AMIGO!!

阿伯！

加油！

事不宜遲，
我們有請
參賽者進場！

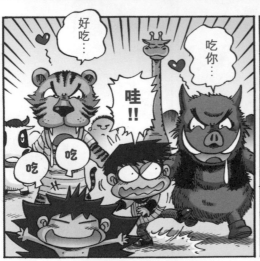

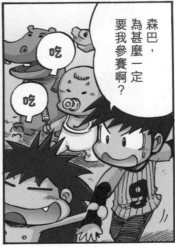

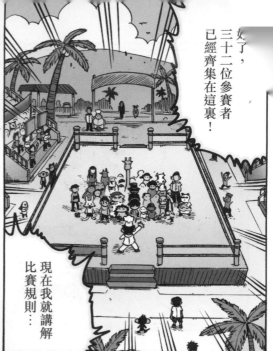

好了，三十二位參賽者已經齊集在這裏！

現在我就講解比賽規則…

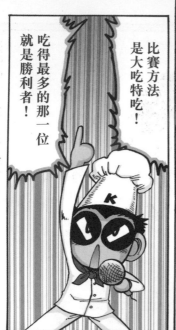

比賽方法是大吃特吃！

吃得最多的那一位就是勝利者！

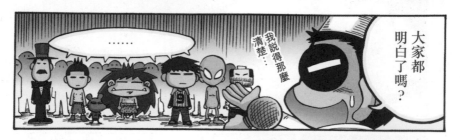

大家都明白了嗎？

我說得那麼清楚…

……

K先生，勝出了會有甚麼獎品？

好問題！

我當然準備了好東西給大家！

是～

嘩！

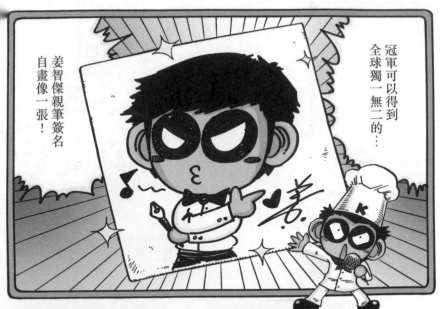

冠軍可以得到全球獨一無二的⋯

姜智傑親筆簽名自畫像一張！

呀⋯等等⋯

哪有人會要⋯

沒用⋯

唉，走吧⋯

嗚——我的稿費全沒了⋯

還有我自己拿出的⋯

足金獎杯和現金獎五千元！

小姜厲害！

萬歲！

限時三分鐘，食物就是麥記套餐一份！

好！第一回合馬上開始！

1st ROUND

比賽開始！

當然，是加大巨型版來的！

啊！已經有參賽者率先吃完了！

嘩！所有參賽者都在狼吞虎嚥！

只要再吃下薯條就可以出線！

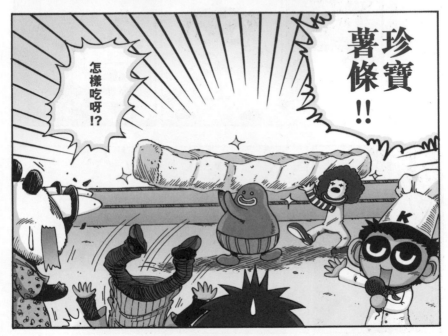

珍寶薯條!!

怎樣吃呀!?

實在太大條了…

出局！

我們還提供特大的蕃茄醬！

124

嘩！森巴選手轉眼間就吃掉珍寶薯條！

吃 吃 噗!!

呵

連蕃茄醬都喝掉，森巴第一個出線！

不愧為主角！

森巴厲害！

……!!

很噁心……

亦有人繼續努力作賽！

有人成功出線！

時間無多了！

可以順利出線呢？

到底有多少人⋯⋯

時間到了！

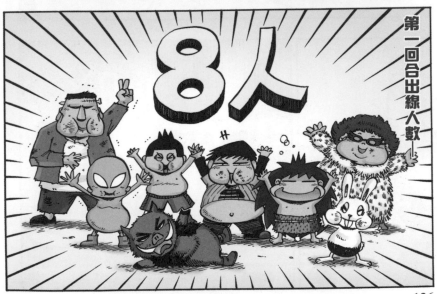

第一回合出線人數──

8人

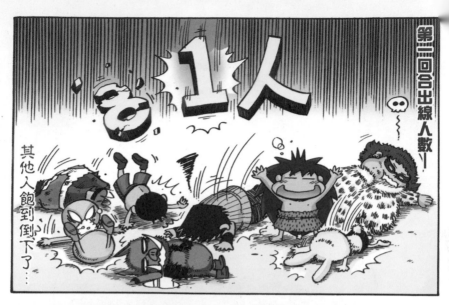

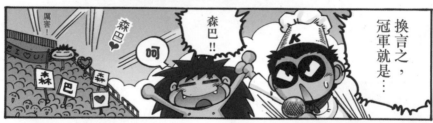

127

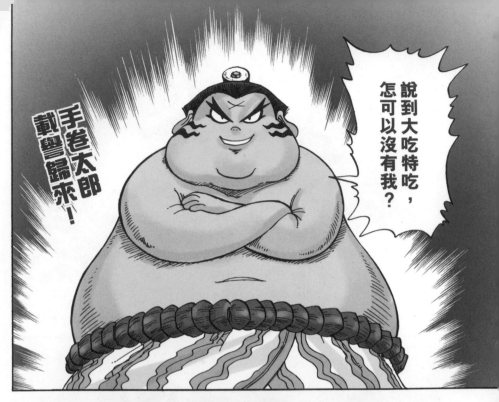

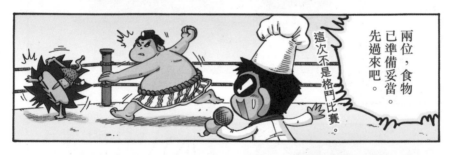

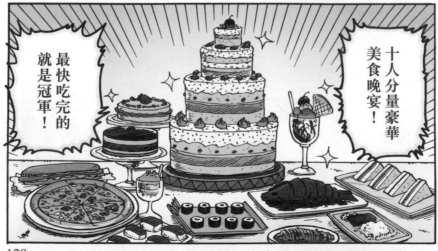

森巴狂吃大賽
終極一戰…

現在開始!!

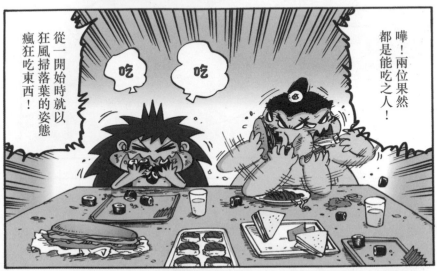

嘩!兩位果然
都是能吃之人!

從一開始時就以
狂風掃落葉的姿態
瘋狂吃東西!

吃 吃

手卷太郎
也不弱!

兩種食物
一起吃下!

森巴已經開始
吃第二碟了!

啊!森巴直接
倒進口中!

只剩下一種食物未吃，就是…

兩人都吃得差不多了…

轉眼間已經過了半小時了！到底誰勝誰負呢？

加油！！

加油呀森巴。

吃得完就是冠軍！

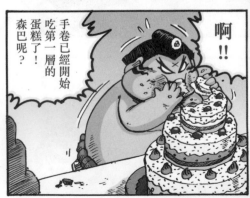
手卷已經開始吃第一層的蛋糕了！森巴呢？

啊！！

終極巨無霸四層大蛋糕！

難道森巴就這樣放棄？

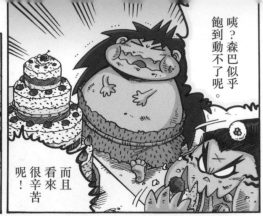

咦？森巴似乎飽到動不了呢。

而且看來很辛苦呢！

咋

嗚～

很臭啊！

快逃！

森巴竟然放出生化毒氣！

雖然受到
毒氣攻擊……

但比賽依然會
繼續進行！

喔！
將要吃完……
手卷選手

啊？

嗯……
他被臭氣
熏到昏掉了……

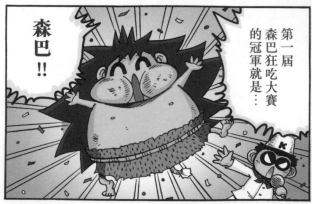

森巴
！！

第一屆
森巴狂吃大賽
的冠軍就是……

即是說……

133

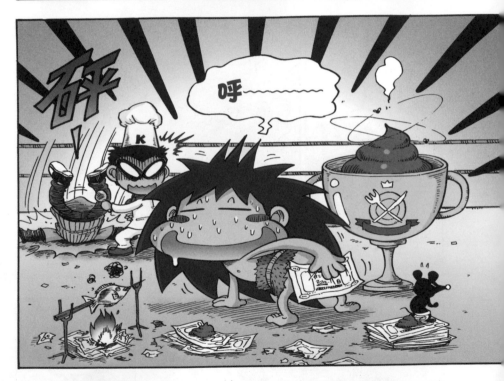

第2集 積木房屋

編繪：姜智傑
原案：森巴FAMILY創作組

總編輯：陳秉坤　　編輯：黃慧兒
設計：陳沃龍、葉承志、黃卓榮、麥國龍、黃皓君

出版

匯識教育有限公司
香港柴灣祥利街9號祥利工業大廈2樓A室

承印

天虹印刷有限公司
香港九龍新蒲崗大有街26-28號3-4樓
電話：(852)3551 3388　　傳真：(852)3551 3300

發行

同德書報有限公司
九龍官塘大業街34號楊耀松（第五）工業大廈地下

翻印必究
2016年7月

第一次印刷發行